CATALOGUE

DE

PLANCHES GRAVÉES,

ESTAMPES, TABLEAUX, DESSINS,

BORDURES DORÉES, USTENSILES, ETC.,

DONT LA VENTE AURA LIEU,

Après cessation de commerce de M. Teissier, Éditeur,

Les lundi 25, mardi 26, et mercredi 27 octobre 1830,

matin et soir,

RUE J.-J. ROUSSEAU, n°. 3.

SALLE N°. 3 (*MACCARTHY*),

HOTEL DE BULLION.

*Exposition publique, le dimanche 24 octobre 1830,
de midi à quatre heures.*

Les adjudications seront faites par M°. FOURNEL,
Commissaire-Priseur, place du Châtelet, n°. 2.

LE PRÉSENT CATALOGUE À PARIS,

Chez POTRELLE, Appréciateur d'objets d'art,
rue des Vieilles-Étuves Saint-Honoré, n°. 5.

1830.

Monsieur

Rue

ORDRE DE LA VENTE.

PREMIÈRE VACATION

Du lundi 25 octobre 1830, à onze heures du matin.

On vendra toutes les planches gravées, les pierres lithographiées, et quelques lots d'estampes; le tout désigné sous les n°. de 1 à 49, et 124 partie.

DEUXIÈME VACATION

Du mardi 26 octobre, à six heures du soir.

Estampes désignées sous les n°. de 50 à 124 partie.

TROISIÈME VACATION

Du mercredi 27 octobre, à six heures du soir.

Estampes, lithographies, tableaux, dessins, bordures dorées, portefeuilles, ustensiles, etc., désignés sous les n°. de 124 à 155.

CATALOGUE.

PLANCHES GRAVÉES.

1. La Vierge aux candélâbres. Planche gravée au burin par M^{me}. Blot, d'après Raphaël. Hauteur 15 pouces, largeur 11 pouces. Impression deux cent cinq épreuves.
2. Jupiter enlève Io. — Jupiter, sous la forme de Diane, séduit Calisto. Deux planches gravées par le même, d'après Regnault. Hauteur 13 pouces, largeur 9 pouces. Impression cent cinq épreuves.
3. Vénus et Diane. — La Toilette de Vénus. Deux planches dont la première gravée aussi par Blot, d'après Gauffier, la seconde non terminée. Largeur 13 pouces 6 lignes, hauteur 10 pouces 8 lignes. Impression soixante-douze épreuves.
4. La Vanité et la Méditation. Gravées aussi au burin, d'après Léonard de Vinci et le Guide.

Hauteur 16 pouces, largeur 11 pouces. Les deux planches et cent seize épreuves.

5. Sainte Cécile, vue à mi-corps. Par Blot et Mécou, d'après le Dominiquin. Hauteur 12 pouces, largeur 9 pouces. La planche et soixante-quatorze épreuves.

6. La Fuite en Egypte. Jolie planche gravée au burin par Daudet, d'après Teniers. Impression trente-huit épreuves.

7. Quatre planches de paysages et marines, dessinées par J. Vernet, gravées par Le Bas. Impression seize épreuves.

8. Deux vues des environs de Bruges. Par le même, d'après Michau. Largeur 14 pouces, hauteur 11 pouces. Les planches et vingt-neuf épreuves.

9. Le Coup de Vent, et *La voila prise!* Deux planches gravées par Pillement, Niquet et Girardet, d'après Le Bel. Hauteur 15 pouces, largeur 12 pouces. Impression soixante-dix-huit épreuves.

10. Onze planches d'études, par Boisseu.

11. Dédale et Icare. Planche gravée par M. Desnoyers, d'après Landon. Impression cinq épreuves.

12. La Servante grondée. Grande planche gravée à l'aquatinta par M. Paul Legrand, d'après le tableau peint par Mme. Haudebourt en 1823. Largeur 24 po., hauteur 21 po. Imp. cent quarante épreuves, dont soixante-dix-sept sont avant la lettre.

13. La jeune Femme malade. Gravée par le même artiste, aussi d'après Mme. Haudebourt, planche non entièrement terminée, exécutée pour servir de pendant à la précédente. Impression trois épreuves.

14. Le Départ et le Retour de l'école. Gravés par M. Moreau. Largeur 18 pouces, hauteur 15 p. Deux planches et deux cent treize épreuves.

15. Collection de grandes têtes d'études, dont, prêtresse d'Apollon, Druide, Ariane, Antigone, Hector, Persée, etc., etc. Dessinée par Le Barbier l'aîné, et gravée par Lucien. Hauteur 22 pouces, largeur 16 pouces; en tout vingt-six planches et neuf cent quinze épreuves, qui ne feront qu'un seul lot.

16. Treize petites planches gravées, représentant des combats américains contre les Anglais, par Baugean. Impress. treize épreuves.

17. Bataille d'Austerlitz. — Prise d'Ulm. — Bataille d'Iéna. Dessinées par Swebach, et gra-

vées par Duplessis-Bertaux. Largeur 18 p°.
hauteur 13 pouces. Trois planches et deux
cent cinquante-neuf épreuves.

18. Promenade en guide. — La Pêche à la ligne.
— Départ pour la chasse. — La Promenade
du matin. Quatre jolies planches gravées par
Levachez, d'après M. Carle Venet. Largeur
16 pouces, hauteur 14 pouces. Impression
cent quarante-trois épreuves.

19. Deux planches de Chasse au cerf, par Levachez, d'après M. Carle Vernet. Largeur 18 p°.,
hauteur 14 pouces 6 lignes. Impression six
épreuves.

20. La Chasse au renard, d'après le même.
Planche (inédite) en quatre cuivres. Largeur
18 pouces, hauteur 14 pouces 6 lignes. Impression une épreuve.

21. Principes et études de paysage d'après nature, par Le Barbier, et gravés par Rainaldy.
Hauteur 14 pouces, largeur 9 pouces. Vingt-une planches et deux cent soixante-neuf
épreuves.

22. Vues de la ville d'Anvers. Dessinées par
Fleury, et gravées par M. Coqueret. Largeur
28 pouces, hauteur 20 pouces. Trois planches
et neuf épreuves.

23. Huit grandes planches représentant les principaux monumens de la ville de St.-Pétersbourg. Largeur 22 pouces, hauteur 16 pouces. Impression vingt-quatre épreuves. Cet article formera deux lots.

24. Saint Jean, d'après Léonard de Vinci. — Tête d'ange, d'après Raphaël. Etudes dessinées par Harriet et Dumay, gravées par Legrand et Démarteau. Hauteur 18 pouces, largeur 14 pouces. Les deux planches et soixante-seize épreuves.

25. Les Cinq Sens. Gravés par Lucien, d'après les dessins de Le Barbier. Hauteur 22 pouces, largeur 17 pouces. Les planches et cent trente-quatre épreuves.

26. Six planches de saintetés. Hauteur 13 pouc., largeur 10 pouces. Impression deux cent quatre-vingt-douze épreuves.

27. Vingt-six planches de batailles et victoires des Français. Impress. vingt-quatre épreuves.

28. Treize planches gravées, dont douze vignettes pour le Théâtre de Racine, et son portrait. Impression onze épreuves.

29. Etudes d'Antinoüs et de Bacchus. Gravées par Gautier, d'après Le Barbier. Hauteur

17 pouces, largeur 11 pouces. Les deux planches et quarante-cinq épreuves.

30. L'Enfant Jésus. — Saint Jean Baptiste. — Jésus-Christ. — La Sainte-Vierge. — St. Louis de Gonzague. — Saint Stanislas de Kotska. Six planches gravées à l'aquatinta. Hauteur 15 pouces, largeur 11 pouces. Impression trois cent soixante-treize épreuves.

31. La Foi. — L'Espérance. — La Charité. Gravées par Gautier, d'après Le Barbier. Hauteur 17 pouces, largeur 11 pouces. Trois planches et cinquante-neuf épreuves.

32. Deux têtes de chevaux. Etudes dessinées par Delarue, et gravées par Lucien. Hauteur 16 pouces, largeur 12. Les planches et quatre-vingt-quatorze épreuves.

33. Les quatre Saisons, représentées par des figures de femmes. Gravées d'après les dessins de Le Barbier. Hauteur 17 pouces, largeur 11 pouces. Les planches et quarante-neuf épreuves.

34. Vingt-huit planches formant sept cahiers de principes, dessinées par Le Barbier et Parizeau, gravées par Duruisseau, Lucien et Carrée. Hauteur 14 pouces, largeur 9 pouces. Impression quatre cent soixante-six feuilles.

35. Six vues d'Angleterre. Dessinées par Holmer, et gravées par Piringer. Largeur 12 pouces, hauteur 9 pouces. Les planches et soixante-dix-huit épreuves.

36. Les quatre sujets des Amours de Sophie et Sargines. Gravées par Gross, d'après Lecomte. Largeur 16 pouces, hauteur 14 pouc. Les planches et cent quatre épreuves.

37. Quatre-vingt-une planches de têtes d'études, dessinées par Le Barbier et Vauthier, gravées par Lucien, Gautier et Paul Legrand. Hauteur 14 pouces, largeur 9 pouces 6 lignes. Impression deux mille trois cent cinquante - une épreuves.
Cet article formera sept lots.

38. Entrevue de Louis XIII et de M^{lle}. de Lafayette auprès du lit de sa tante, à ses derniers momens, et un autre sujet non terminé. Trois planches en douze cuivres. Largeur 17 pouces, hauteur 14 pouces. Impr. soixante épreuves.

39. Quarante planches de différens sujets, tels que portraits, études, vues, saintetés, allégories, etc., etc., gravées par divers artistes.
Cet article formera douze lots.

40. Environ soixante planches gravées, repré-

sentant différens sujets, tels que l'Occupation champêtre, les Villageois au travail, le Départ pour le marché, le Retour du laboureur, la Famille du meûnier, le Berger racontant ses aventures, la Fête villageoise, le Plaisir de la vendange, le Dîner des moissonneurs; le Réveil, la Prière, l'Instruction, la Rose d'amour, le Bouquet d'amitié, Psyché au bain, Départ et Retour du collége, suite de portraits de grands peintres, etc.

Cet article formera quinze lots.

PIERRES LITHOGRAPHIÉES.

41. Les derniers momens d'un Brave, et la Veuve du soldat. Deux pierres lithographiées. Larg. 18 pouces, hauteur 14 pouces. Impression cent vingt-sept épreuves.
42. Deux têtes d'études de Socrate et d'Alcibiade. Hauteur 21 pouces, largeur 14 pouces. Les pierres et cent dix-sept épreuves.

43. La tête lithographiée de Vandyck. Hauteur 20 pouces, largeur 16 pouces. Une pierre et huit épreuves.

44. Les têtes du Christ et de Judith, d'après Raphaël. Hauteur 21 pouces, largeur 17 po. Deux pierres et cent quatre épreuves.

45. Bélisaire demandant l'aumône, lithographié par Parizeau, d'après David. La pierre et cinq épreuves.

46. Tête de femme coiffée d'un turban, par le même, d'après M. Abel Pujol. La pierre et quatre épreuves.

47. Etudes des filles de Brutus, d'après David, par le même. La pierre et trois épreuves.

48. Education du cheval, par Dugourg, d'après Martinet. La pierre et six épreuves.

49. Christ communiant. — Abraham et Isaac. — Saint Jean. — Saint Marc. — Saint Luc. — Saint Mathieu. Lithographiés par M. Tassaert. Les six pierres et trente-six épreuves.

ESTAMPES
ENCADRÉES ET EN FEUILLES.

50*. Les Musiciens ambulans, et les Offres réciproques. Gravés par J.-G. Wille, d'après Dietricy.

51. Clytie, par Bartolozzi, d'après Annibal Carrache.

52*. Adrienne Lecouvreur, gravée par P. Drevet, d'après Coypel.

53. Le Calme. — Les Baigneuses. — La Tempête. Par Balechou, d'après J. Vernet.

54*. L'Adoration des anges, par Smith; et la Mort de Marc-Antoine, par Wille.

55*. La Bataille de la Boyne, gravée par John Hall, d'après West.

56*. Une belle épreuve de la Bataille d'Austerlitz, gravée par M. J. Godefroy, d'après M. Gérard.

57*. Le Charriot embourbé, gravé par John Browne, d'après Rubens.

58*. Apollon au Parnasse, d'après Rap. Mengs. — La Chasse de Diane, d'après Zampieri. Deux pièces gravées par Morghen.

59*. La Madone et la Jurisprudence, par le même, d'après André del Sarte.

60*. A Flower piece. — A Fruit piece. Deux vases de fleurs et de fruits, par R. Earlom, d'après Van-Huysom.

61*. Les mêmes estampes coloriées.

62*. Les Canadiens au tombeau de leur enfant, gravés par Ingouf, d'après Le Barbier. Epreuve avant la lettre.

63*. La Vierge au donataire, dite de Foligno, par M. Desnoyers, d'après Raphaël. Epreuve avant la lettre.

64*. Apollon et les Muses, par M. Massard, d'après Jules Romain. Epreuve avant la lettre.

65*. Bélisaire et Homère, gravés par MM. Desnoyers et Massard, d'après M. Gérard.

65 bis*. L'Enlèvement de Psyché, d'après Prud'hon, par M. Muller.

66*. La petite Forêt, gravée par W. Woollett, d'après Annibal Carrache.

67. Fête à Bacchus et Fête à Cérès, par Fortier et Girardet, d'après N. Poussin.

68*. La Vierge aux candélâbres, gravée par Blot, d'après Raphaël.

69*. La Vanité, par le même, d'après Léonard de Vinci.

70*. Sainte Cécile, gravée par Blot et Méçou, d'après le Dominiquin.

71. Napoléon représenté à cheval. Grand portrait gravé par Levachez sur le dessin de M. Carle Vernet. Epreuve coloriée.

72. Le Couronnement de Napoléon, gravé à l'aquatinta, d'après le tableau de David. Epreuve avant la lettre.

73*. Une très-belle épreuve du portrait de Mlle. Mars, par M. Lignon, d'après M. Gérard.

74. Les portraits du duc d'Orléans et du duc de Richelieu, gravés par le même.

75. L'Orpheline et la jeune Sœur hospitalière, gravées par Lignon et Kœnig, d'après Crespy Leprince.

76. Les portraits de Napoléon et du général Foy, gravés par M. Ach. Lefèvre, d'après MM. Steube et Horace Vernet.

77. Les portraits de Jésus-Christ et de la Vierge, gravés par Badoureau, d'après Le Titien.

78. Naufrage de M. Alex. Delaborde, sur les

canots de Lapeyrouse, gravé par Dissart, d'après Crépin.

79. La Cène, d'après Léonard de Vinci. — La Fuite en Egypte, d'après N. Poussin. Gravées par Thouvenin.

80. La belle Anglaise, la belle Ecossaise, la jeune Espagnole, et la jeune Israélite. Gravées par M. P. Legrand, d'après Goubaut.

81. Le bain de Paul et Virginie, le Repos de Virginie, par Simon, d'après Landon.

82. Minerve protégeant la craintive Innocence, par M. Lorieux, d'après Collet.

83*. Quatre sujets des Amours de Louis XIV avec Mlle. de la Vallière, d'après M. H. Vernet. Epreuves coloriées.

84*. Quatre vues de Bohême. Epreuves coloriées.

85*. Deux vues des Tombeaux d'empereurs, gravées par Browne, d'après Hodges.

86*. Ariane et Erigone. Deux charmants paysages gravés par Biosse, d'après Vallin.

87*. Le Départ et le Retour, d'après Isabey. Epreuves avant la lettre.

88*. Le Berger égaré, par Simon, et une gravure par M. Pether.

89.* Cinq sujets représentant des traits de la vie du Grand Frédéric de Prusse, gravés par Bolt.

90. Retraite de mameluck; Charge de mameluck, Attaque et Halte de mameluck. Gravées par MM. Dubucourt et Coqueret, d'après M. Carle Vernet.

91. Bivouac du 3me. régiment de hussards, commandé par le colonel Moncey, et le pendant, d'après Horace Vernet, par M. Jazet.

92. Lanciers polonais en cantonnement, et Grande-Garde de lanciers, par M. Debucourt.

93. Magnanimité de Lycurgue, Pénélope et Ulysse, Combat des Horaces et Curiaces, Icilius et Virginie, Cincinnatus recevant les ambassadeurs de Rome, et Coriolan. Gravés par M. Avril, d'après Le Barbier.

94. La Cananéenne et la Naissance de Samson, gravées par M. Avril, d'après Drouais et Gauffier.

95. Les pénibles Adieux, et le Danger de la précipation, par MM. Desnoyers et Godefroy, d'après Hilaire et Schall.

96. Atala, par M. Lignon, d'après Gautherot.—

L'Amour et Psyché. Par M. L. Potrelle, d'après David.

97*. La Reconnaissance. Gravée par Simon et Prot, d'après Lordon.

98. Les quatre charmans sujets des premières Amours de Henri IV, ou l'Origine de conter fleurette. Gravés par Bosselman, d'après Devéria.

99. Psyché suppliante; Galatée au bain; Héro pleurant Léandre, et Iris. Quatre pièces d'après Mallet.

100. La Marchande d'œufs. Par M. P. Legrand, d'après M. Haudebourt.

101. Huit pièces pour l'Histoire de Psyché. Gravées par Aug. Legrand, d'après Raphaël.

102*. Le Départ et le Retour de l'Ecole. Deux pièces gravées par Moreau.

103*. Promenade en guide; la Pêche à la ligne; Départ pour la chasse, et la Promenade du matin. Par Levachez, d'après M. Carle Vernet.

104*. Mlle. de La Fayette à l'Hôtel-Dieu de Paris; et pendant. Deux pièces coloriées.

105* Les quatre sujets représentant les Amours de Sargines et Sophie. Epreuves coloriées.

106. Mathilde et Maleck-Adhel. Gravés par Parfait Augrand, d'après Chasselat.
107. Onze pièces de vues et costumes suisses.
108*. Le Premier pas de l'Enfance, et l'Enfant chéri. Gravés par Vidal, d'après Fragonard.
109. Les portraits de lord Byron et de Thomas Wilson. Gravés par Wedgwood et Ward.
110. Le Passage du Styx, par M. Coupé, d'après Périé. — Bivouac des baskirs, par M. Jazet, d'après Sanervied.
111*. Actéon métamorphosé en cerf par Diane au bain. Gravé par Scorodoomoff, d'après Carlo Maratti.
112*. Erigone et Ganimède. Deux pièces par M. Mariage, d'après Charpentier.
113*. Les quatre Histoires de l'Amour. Gravées par Prot et Dissart, d'après Mallet.
114. Serment, et Déclaration d'amour. Deux pièces au burin ; épreuves avant la lettre.
115. Quatre pièces, dont l'Amour dans la rose, aux grâces, à la volupté, et au mystère. D'après Laurent, par M. Mécou.
116. L'Eté, l'Automne, le Printemps, et l'Hiver. Dessinés par Aubry, gravés par Bosselman.
117. Les six sujets pour l'Histoire d'Atala et

Chactas Gravés par M. Duthé, d'après monsieur Chasselat.

118. Les quatre sujets représentant Guillaume Tell. Par Noël jeune, d'après le même.

119. Les quatre sujets pour le Bon Ménage. Par Kœnig, d'après Cœuré.

120. Quatre cents pièces de tous genres, gravées par Edelinck, Balechou, Masson, Stella, Goltzius, Visscher, Callot et Perelle. Cinq lots.

121. Trente-trois estampes italiennes, dont Ascagne et Endymion, Prophètes, Sibyles, Judith, *Ecce homo*, et autres sujets. Gravées par Morghen, Volpato, Bettelini et Fontana. Douze lots.

122. Chemin de la Croix, composant les quatorze Stations de la Passion; 1 cahier in-folio, publié par Noël.

123. Quarante-trois Canons d'autel et Evangiles, en noir et en couleur. Six lots.

124. Deux mille cinq cent vingt-huit sujets de tous genres, provenant des fonds de messieurs Bance, Basset, Tessari, Bulla, Noël, Chereau, Pillot, Ostervald, Marino, Rosselin, Giraldon-Bovinet et Letouzet. Ces articles d'échanges formeront soixante lots.

125. Quantité de lithographies, telles que l'Incendie, l'Ouragan, la Petite Laitière, Napoléon au bivouac, Adieux de Fontainebleau, Révoltés du Caire, l'Orpheline, Fêtes flamandes. Cet article formera vingt lots.

DESSINS ET PEINTURES.

126. Douze charmans dessins dans le genre anglais. Quatre lots.
127. Treize dessins originaux, par Martinet.
128. Télémaque racontant ses aventures à la déesse Calipso. Dessin par Lagrené, 1776.
129. Quarante-six dessins exécutés à la mine de plomb, représentant des paysages et fabriques.
130. Un dessin, par M. Monvoisin, représentant une jeune fille.
131. Treize têtes d'études, dessinées par monsieur Vauthier.
132. Collection de soixante-huit têtes d'études

dessinées par Le Barbier aîné, dont Turenne, Virginie, Endymion, etc., etc.

133. Vingt-quatre études d'arbres et paysages, dessinées par le même.

134. Trente-trois dessins, dont la Victoire, les Cinq Sens, et autres grandes têtes d'études, aussi par Le Barbier.

135. Vingt-sept dessins, dont les Saisons, les Vertus Théologales, Antinoüs, Bacchus, et sujets de sainteté, par le même.

136. Cent vingt-quatre dessins, arabesques et ornemens d'église.

137*. Portrait d'une jeune femme. Tableau peint par Boissieu.

138. Deux paysages peints par Le Bel, et études par Delarue.

139. Vingt-cinq études peintes par Chantcourtois.

140. La Vierge et l'Enfant-Jésus. Tableau de forme ovale, peint sur bois.

RECUEILS, GÉOGRAPHIE,
USTENSILES, PAPIERS, ET BORDURES DORÉES.

141. Abrégé de la vie des Saints, avec réflexions et sentences tirées de l'Ecriture Sainte.
142. Dix cahiers de principes pour l'étude du dessin, d'après A. Carrache.
143. Sept cent vingt feuilles et dessins de broderie.
144. Cent quatre feuilles de passe-partouts pour décorations de théâtres.
145. Trois cent dix feuilles de découpures, or et argent.
146. Quarante-trois vues d'optique, dont plusieurs sont rares.
147. Cent trente-sept feuilles pour têtes de lettres.
148. Une boîte contenant deux cent quarante petits sujets de sainteté pour livres de piété. Epreuves coloriées.
149. Un lot de quarante cartes de géographie.
150. Une belle presse pour timbre sec, avec son pied en bois de chêne, en parfait état.

151. Un lot de dix-sept feuilles de papier de Chine.

152. Soixante bordures dorées de différentes mesures, avec ou sans leurs verres. Treize lots.

153. Plusieurs portefeuilles, avec et sans leurs toiles. Quatre lots.

154. Un baromètre par Binda, avec encadrement surmonté d'un ruban doré.

155. Les articles non décrits au présent catalogue se vendront sous ce numéro.